RECUEIL DE JEUX

de Cartes, de Calcul et d'exercice

USITÉS

DANS LES SALONS ET DANS LES CERCLES

PAR

AIMÉ R. MAROT.

TRAITÉ DU BOG

PRIX : 50 CENT.

PARIS

CHEZ L'AUTEUR, 22, RUE DE CHOISEUL

ET CHEZ TOUS LES PRINCIPAUX LIBRAIRES.

1855

RECUEIL
DE JEUX

Paris — Imprimerie de V. de Surcy et Cie, rue de Sèvres, 37

RECUEIL
DE JEUX

de Cartes, de Calcul et d'exercice

USITÉS

DANS LES SALONS ET DANS LES CERCLES

PAR

AIMÉ R. MAROT.

TRAITÉ DU BOG

PRIX : 50 CENT.

PARIS

CHEZ L'AUTEUR, 22, RUE DE CHOISEUL
ET CHEZ TOUS LES PRINCIPAUX LIBRAIRES.

1855

TRAITÉ

DU

JEU DE BOG

Des vieux âges perçant l'obscurité profonde,
Le jeu, fils de l'ennui, naquit avec le monde ;
On ne peut point admettre un doute sur ce fait,
Les deux premiers oisifs, fils de Cham ou Japhet,
Qui se sont rencontrés aux déserts d'Arabie
Quand l'eau du ciel rendait notre terre amphibie,
Inventèrent le jeu, sur un chemin frayé,
Avec des cailloux plats et du sable rayé.

<div style="text-align:right">MÉRY.</div>

DESCRIPTION D'UN BOG (1).

Pour jouer au jeu de *bog*, il est nécessaire d'avoir sur la table un casier renfermant *six* cases.

Dans la première case on place une carte sur laquelle est écrit le mot *bog* ; dans la seconde une autre carte représentant un *as* ; dans la troisième un *roi* ; dans la quatrième une *dame* ; dans la cinquième un *valet* ; et dans la sixième un *dix*.

(1) On trouve des Bogs tout préparés, à Paris, 22, rue de Choiseul, chez l'auteur de ce recueil ; leur prix varie selon leur élégance.

Les cartes garnissant le *bog*, appartiennent indistinctement à toutes les couleurs du jeu, soit cœur, carreau, trèfle ou pique :

L'ensemble du casier prend alors le nom de *bog*.

INTRODUCTION.

Bog en anglais, se traduit par marais ou fondrière, faisant probablement allusion aux jetons déversés à chaque coup dans les diverses cases qu'il renferme.

Ce jeu, originaire d'Amérique, tient principalement du *nain-jaune* et de la *bouillotte*; les nombreuses péripéties qu'il présente, et la facilité de le jouer, en font un des jeux les plus attrayant parmi tous les jeux.

En effet, il est peu de familles américaines qui n possèdent un *bog* et ne viennent lui demander u délassement ou une récréation pendant les longue soirées d'hiver.

Les règles données dans ce traité, nous les avor puisées aux meilleures sources; aussi espérons-not arriver à aplanir toutes les difficultés qui pou raient s'élever; car nous avons fondu en un seule règle toutes les variantes qu'offrent les d vers modes établis dans les cercles et salons de Etats-Unis, où ce jeu se pratique généralement:

RÈGLES GÉNÉRALES

PRÉLIMINAIRES.

Le *bog*, se joue avec un jeu composé de cinquante-deux cartes, dit jeu entier.

Il s'exécute à *dix* personnes le plus, à *trois* le moins.

Lorsque la partie s'engage à *neuf* personnes, on enlève du jeu quatre *deux* et un *trois*, ce qui réduit le nombre de cartes à quarante-sept.

A *huit* personnes, on ôte quatre *deux*, quatre *trois* et deux *quatre*; le jeu n'est plus dans ce cas que de quarante-deux cartes.

A *sept*, quatre *deux*, quatre *trois*, quatre *quatre* et trois *cinq* ; par cette nouvelle réduction, le jeu reste à trente-sept cartes.

A *six*, les quatre *deux*, les quatre *trois*, les quatre *quatre*, les quatre *cinq* et les quatre *six* : on a alors un jeu de piquet, duquel on retire encore les quatre *sept* et un *huit*, si le total des joueurs ne s'élève qu'à *cinq*.

Les quatre *sept*, les quatre *huit* et deux *neuf* s'il se réduit à *quatre*.

Et, enfin, l'on supprime de nouveau les quatre *sept*, les quatre *huit*, les quatre *neuf* et trois *dix*, si l'on descend à la dernière réduction possible qui est le nombre *trois*.

De la Donne.

La donne, comme dans tous les jeux, se tire au sort; à plus forte raison dans celui-ci où elle est avantageuse.

Celui qui dans le jeu *coupe* à l'endroit de la carte la plus forte, a la priorité.

Les *places* se prennent indistinctement.

Des Cartes.

La distribution des cartes, s'opère en commençant par la droite de celui qui donne.

La *coupe* est exécutée par le voisin de gauche.

Chaque joueur reçoit *cinq* cartes; elles lui sont distribuées une à une, ou par trois et deux, ou enfin par deux et trois à la volonté du donneur.

Néanmoins le donneur qui veut changer le mode

de répartition des cartes déjà adopté, doit en prévenir la société avant la coupe.

Des deux cartes restant au talon, l'une, celle de dessus, est retournée et devient l'*atout*, l'autre reste momentanément inconnue.

La valeur des cartes s'établit ainsi qu'il suit, en commençant par la plus élevée : l'*as*, le *roi*, la *dame*, le *valet* et toujours en suivant.

Le donneur a facilité d'échanger contre une autre à son choix, la carte de retourne. Dans ce cas il en place la représentation dans la coulisse pratiquée sur le *bog*.

L'échange de la carte doit se faire immédiatement après la donne ou avant que le coup s'engage.

La maldonne entraîne pour celui qui l'a faite l'annulation du tour, lequel passe au voisin de droite.

Des Enjeux.

Les joueurs prennent individuellement dix *fiches* ou cinquante *jetons*, auxquels la société fixe une valeur quelconque ; cela s'appelle se caver.

A tous les coups, les joueurs alimentent d'un jeton chacune des cases que présente le *bog*.

Des Bogs et des brelans.

Le *bog* simple est la réunion dans la même main de *deux* cartes d'égale valeur : deux *as*, deux *rois*, deux *dames*, deux *valets*, etc., etc.

Le *bog* double, de deux fois *deux* cartes également semblables.

Le *brelan* simple, de *trois* cartes idem.

Le *brelan* carré, la réunion de *quatre* cartes ayant aussi la même valeur.

De la priorité des Bogs et brelans.

Le jeu de *bog* présente cinq combinaisons majeures, amenant chacune une chance de gain plus ou moins forte.

SAVOIR :

Le *bog* simple, celle des combinaisons la plus faible du jeu ;

Le *bog* double, ou la réunion de deux *bogs*, l'emportant sur le *bog* simple ;

Le *brelan* simple, prévalant sur le *bog* double ;

Le *brelan* simple et un *bog*, l'emportant sur le *brelan* simple ;

Le *brelan* carré, primant les quatre combinaisons ci-dessus.

Ces quatre combinaisons acquièrent plus ou moins de priorité, selon la valeur des cartes qui les composent. Ainsi :

Celui des joueurs dont le *bog* ou les *bogs*, le *brelan* simple ou le *brelan* carré sont formés par les cartes les plus élevées, l'emporte sur les autres joueurs.

De même, s'il advient que deux joueurs aient chacun deux *bogs*, c'est celui qui possède le supérieur qui gagne.

Les deux premiers *bogs* étant égaux en valeur ; c'est alors l'importance du second *bog* qui décide du coup.

Lorsque les combinaisons, quelles qu'elles soient, sont en tout égales, le jeu se décide en faveur du joueur le premier en carte, sans tenir compte des atouts.

Du Misti.

Le valet de trèfle, qualifié de *misti*, amène encore de nouvelles variantes dans le jeu. Ainsi :

Le *misti* servant à former un *bog* ou deux *bogs*, un *brelan* simple ou un *brelan* carré, l'emporte su-toutes les combinaisons de même nature.

Réuni à un *bog*, il prévaut sur deux *bogs*; à deux *bogs*, sur le brelan simple; à un *brelan* simple, sur un *brelan* et un *bog* simples réunis; complétant ce *bog* simple, il acquiert la priorité sur le *brelan* carré.

Enfin, joint ou formant un *brelan* carré, il devient la plus forte combinaison du jeu et l'emporte sur *toutes* les autres.

Des Défis.

Quand les cartes sont distribuées, les joueurs, à partir de celui qui donne, annoncent à haute voix, les uns après les autres, s'ils boguent ou s'ils passent.

Aussitôt l'annonce terminée, le premier en carte et les autres joueurs, par ordre, sont libres de proposer un *défi*, lequel peut s'étendre jusqu'à la totalité des fiches ou jetons qu'ils possèdent sur le tapis seulement.

Chaque joueur, toujours suivant son rang, *tient*, *relance* ou *renonce*.

Celui qui renonce aux défis ou ne les tient pas jusqu'à la concurrence de sa cave ou de tout ce qu'il possède devant lui, perd, au profit du gagnant,

le nombre de jetons pour lequel il s'est déjà engagé.

Lorsqu'un ou plusieurs tenants ont épuisé la totalité de leur cave, et se trouvent par ce fait dans l'impossibilité de suivre la progression des défis, ils ne renoncent point pour cela; le jeu continue, et s'ils gagnent, ils ne reçoivent de chaque perdant qu'une somme égale à celle qu'ils ont engagée, nul ne pouvant bénéficier au delà de ce qu'il a hasardé.

Ceux des joueurs qui, ayant accepté le *bog*, ne soutiennent point le premier défi, versent deux jetons dans la case bog, et ne peuvent plus revenir à ce coup.

Tout joueur qui a relancé ou porté un défi ne peut surenchérir sur le chiffre qu'il a renvié ou avancé que tout autant qu'un ou plusieurs joueurs ont couvert la somme par lui proposée.

Lorsque la relance est terminée, ce qui a lieu quand les joueurs, cessant de renvier, tiennent sans plus, ou renoncent successivement en abandonnant à un seul qui soutient, ou lorsqu'il n'y a point eu de défi, ou bien encore après l'entier épuisement de la cave la plus forte possédée par l'un des joueurs engagés, on accuse le jeu.

Nota. — Avant de commencer le jeu, on est libre de fixer le chiffre des défis, pour n'arriver,

par ce moyen, que très-rarement à des pertes qui quelquefois pourraient s'élever au delà de ce que l'on veut risquer, et changer par conséquent un jeu de famille en un jeu de hasard.

Des Payements.

Si le gagnant a hasardé autant que le chiffre le plus élevé des défis, soit avec ou sans relance, il s'empare alors de la totalité des mises engagées sur le tapis; tandis que dans le cas contraire il ne prélève sur chacune de ces mises, quel qu'en soit le montant, que la somme égale à celle qu'il a risquée.

Pour simplifier le jeu et le ramener à la portée des enfants, le reste des jetons engagés peut se déverser dans la case *bog* et en augmenter ainsi l'enjeu au profit du coup suivant. Différemment, comme à la *Bouillotte*, il se distribue immédiatement en proportion des risques qu'a courus chaque adversaire.

EXEMPLE. — Admettons que cinq joueurs engagent et soutiennent le *défi*.

L'un a *brelan* carré et ne possède que *dix* jetons;

Le deuxième a *brelan* simple et possède *vingt* jetons;

Le troisième un *bog* avec le *misti* et possède *trente* jetons;

Le quatrième a deux *bogs* simples et possède *quarante* jetons;

Enfin le cinquième a *bog* simple et possède *cinquante* jetons.

Il résultera de ce coup quatre gagnants : le premier, celui du brelan carré, n'ayant que dix jetons et ne pouvant gagner au delà de ce qu'il a exposé, retirera *dix* jetons de chacun des quatre autres joueurs.

Le second, qui possédait vingt jetons, en ayant déjà donné dix, retirera des trois autres la différence existant entre les dix jetons qu'il a payés et l'enjeu qu'il possédait, c'est-à-dire *dix* jetons.

Le troisième, possédant trente jetons, et en ayant payé vingt, en retirera également *dix* du quatrième et du cinquième joueur, somme égale à celle qu'il a devant lui.

De même que le quatrième retirera aussi *dix* jetons du cinquième joueur, à qui, par conséquent, il en restera *dix* qu'il avait engagés en plus, nul autre n'ayant fourni une somme égale à la sienne, et lui ne pouvant perdre qu'en proportion de ce qu'il aurait pu gagner.

DEUXIÈME EXEMPLE. — Supposons, à présent, que sur nos *cinq* joueurs ce soit le troisième qui possède le brelan carré, celui qui a devant lui les *trente* jetons; il retirera d'abord les mises du premier et du second moindres que la sienne, comme il retirera *trente* jetons du quatrième et autant du cinquième, somme égale à sa cave ou enjeu. Et comme le quatrième a la primauté sur le cinquième, il retirera de celui-ci autant de jetons qu'il en restera devant lui après avoir payé le troisième. Si au contraire c'eût été le cinquième qui eût obtenu la priorité sur le quatrième, la mise du cinquième étant plus forte que celle du quatrième, celui-là retirerait à son profit le restant de l'enjeu de ce dernier.

Admettons encore qu'au lieu d'avoir gradué les mises par dix, comme nous l'avons fait, elles soient inégales; il en résultera que la différence du chiffre d'un enjeu à l'autre sera toujours comblé en procédant comme nous l'indiquons ci-dessus.

Tous les jetons placés dans la case *bog* antérieurement au coup reviennent à celui des joueurs ou qui a seul bogué ou qui a triomphé des défis.

Tous les joueurs passant, ces enjeux appartiennent de droit au donneur, quelque faible que soit son jeu.

De la Partie.

Les *bogs* liquidés, la carte est jouée, c'est-à-dire que la partie s'engage entre tous les joueurs indistinctement.

Celui le plus près du donneur, jette d'abord une carte que les autres couvrent successivement par la carte supérieure de la même couleur, jusqu'à l'épuisement de cette série.

Le *Misti* reprend alors son rang de valet ou de *quatrième* carte.

Le joueur possédant plusieurs cartes qui se suivent, les place, sans interruption, les unes après les autres.

Le joueur qui, le dernier, a épuisé une couleur, toujours en jouant les cartes par leur rang de supériorité jusqu'à l'*as*, attaque une autre couleur à sa volonté, et ainsi de même pour les autres. Les cartes jouées restent sur le tapis.

Si la carte qui suit la dernière jetée est déjà sur le tapis ou sous le retourne, ce dont on peut alors s'assurer, c'est à celui qui a placé la dernière carte à continuer dans une couleur à son choix.

De l'Atou.

L'atout, à ce jeu, n'a d'autre privilége que celui de donner, à ceux possédant les cartes semblables à celles représentées sur le bog, la faculté de retirer les jetons qui se trouvent déposés sur ces cartes, ainsi :

Lorsque l'on place un *atout*, ayant une valeur égale à l'une des cartes représentées dans les diverses cases du bog, ou qu'on la retourne, on prend les jetons qui se trouvent placés sur la carte-bog ayant la même valeur.

Le joueur perd les jetons auxquels il a droit, s'il oublie de les prendre avant que la carte qu'il a jetée soit couverte ; celui qui l'avertit de cette inadvertance, verse sur la carte-bog autant de jetons que l'autre en a retirés, ce qui augmente l'enjeu du coup suivant.

Du Coup.

Aussitôt que l'un des joueurs a épuisé ses cinq cartes, le coup finit.

Il reçoit alors de chacun de ses adversaires, autant de jetons qu'il leur reste de cartes dans les mains, les *as* étant exceptés.

Le coup achevé, les jetons oubliés ou qui n'ont pu être retirés des cases du bog, sont reversés dans cette même case et forment encore un nouveau surcroît d'enjeu pour le coup prochain.

Celui qui a épuisé son enjeu peut rentrer en rachetant d'autres jetons.

Le joueur *decavé* auquel il ne reste plus que le complément nécessaire pour fournir aux enjeux des cases placées dans le *Bog*, a le droit de *Boguer*, et de suivre la partie ; il peut perdre sans s'endetter. Cependant, n'ayant rien risqué au delà de sa mise ou enjeu, il ne peut, en cas de gain, participer qu'aux jetons renfermés dans la case du bog, et aux chances amenées par la partie, en dehors des défis.

Quelques observations sur le jeu.

Les probabilités, dans ce jeu, varient à l'infini, selon le nombre de joueurs ; ainsi, comme il serait de toute imprudence de se risquer dans un fort défi avec un seul bog, étant à dix joueurs, ce bog fût-il même des plus élevés, il serait aussi imprudent et peut-être plus encore de tenir avec deux bogs, fussent-ils élevés jusqu'à la dame et même jusqu'au roi, lorsque le nombre des joueurs est réduit à quatre, et plus particulièrement à trois.

Cependant, lorsque le plus grand nombre des joueurs ont renoncé, l'un des derniers en cartes, peut se permettre de tenir avec un jeu plus faible que celui que nous indiquons, la chance de perte diminuant en proportion des joueurs qui doivent parler encore ; car souvent il peut arriver que les joueurs restant à la gauche du donneur aient très-mauvais jeu.

Lorsque tout le monde passe jusqu'au donneur, en général, le joueur qui le précède envie toujours, dans le but de faire partir son adversaire et de retirer les mises de la case *Bog*.

Lors de la partie, les cartes se jetant successivement sur le tapis, selon leur rang de supériorité, celui qui entame le premier a soin de commencer par les plus petites cartes ; néanmoins il ne faut pas considérer cette règle comme n'amenant point d'exceptions. Nous allons en citer deux qui suffiront pour faire comprendre la manière la plus avantageuse de jouer la carte.

PREMIER EXEMPLE. — Un joueur a dans la main un sept, un dix et un roi de cœur, un deux de pique et un as de carreau. Commençant par la carte la plus faible, il devrait jeter d'abord son deux de pique ; il n'en fait rien, il jette au contraire son sept de cœur, parce que l'épuisement de cette couleur l'amène à se défaire de trois cartes ; il attend la ren-

trée à carreau dont il a l'as. Cette carte épuisant la couleur, lui donne la faculté d'en attaquer une autre ; il jette alors le deux de pique sa dernière carte et il se trouve débarrassé de son jeu en deux fois, et gagne la partie.

DEUXIÈME EXEMPLE. — Un des joueurs a entamé par le valet de carreau, la dame et le roi ont suivi ; si votre jeu ne se compose plus que de l'as et du dix de cette même couleur, plus un trois de trèfle, vous prenez avec votre as, puis jetez le dix de carreau ; comme le valet est déjà sur le tapis, vous continuez à jouer, et abattez votre trois de trèfle, et vous enlevez le coup.

Termes usités dans le jeu de Bog.

ACCUSER LE JEU.	Mettre le jeu à découvert.
ATOUT.	Couleur indiquée par la carte de retourne.
AVANCE.	Mise ou entrée dans le jeu.
AVANCER.	Placer le nombre de jetons sur le tapis que fixe le défi ou la relance.
BOGUER.	Entrer dans les défis.
CAVE.	Jetons ou fiches que chaque joueur a devant lui.
CAVER (se).	Prendre un enjeu.
COULEUR.	Allusion aux quatre diversités de cartes que renferme le jeu.

Coup (le).	Partie que provoque chaque donne.
Coupe.	Division des cartes avant la donne.
Décavé (être).	Avoir perdu son enjeu.
Décaver quelqu'un.	Lui gagner la totalité des jetons qu'il a devant lui.
Défi.	Pari fait entre un ou plusieurs joueurs.
Défier.	Parier une certaine somme contre d'autres joueurs.
Donne.	Action de distribuer les cartes.
Engager (s').	Accepter un défi.
Enjeu.	Somme que l'on est convenu de mettre en commençant le jeu.
Passer.	Ne pas accepter le coup.
Proposer.	Offrir le pari.
Relance.	Action de relancer ou de renvier.
Relancer.	Surenchérir sur un défi, c'est-à-dire engager une somme en plus de celle proposée par un autre joueur.
Renoncer.	Quitter le coup après y être déjà entré.
Renvi.	Voyez *Relance*.
Renvier.	Voyez *Relancer*.
Risque.	Engagement pris dans le jeu.
Risquer.	Contracter un engagement.
Soutenir.	Pousser un défi.
Talon.	Les cartes non distribuées.
Tenir.	Soutenir un défi.
Tenir sans plus.	Refuser de pousser sur un défi ou le tenir tout simplement.

TABLE.

Atout (de l')... 18
Bogs (des)... 10
Brelans (des).. 10
Cartes (des)... 8
Coup (du)... 18
Défis (des).. 12
Description d'un bog...................................... 5
Donne (de la)... 8
Enjeux (des).. 9
Introduction.. 6
Misti (du).. 11
Observations (quelques).................................. 19
Payements (des).. 14
Partie (de la).. 17
Préliminaires... 7
Priorité des bogs et brelans (de la)..................... 10
Termes usités dans le jeu................................ 21

Paris. — Imp. de V. de Surcy et Cᵉ, r. de Sèvres, 37.

www.ingramcontent.com/pod-product-compliance
Lightning Source LLC
Chambersburg PA
CBHW030130230526
45469CB00005B/1891